LETTRES HISTORIQUES

A Mr D***

SUR LA NOUVELLE COMEDIE ITALIENNE

Dans lesquelles il est parlé de son Etablissement, du Caractere des Acteurs qui la composent, des Pieces qu'ils representent jusqu'à present, & des Avantures qui y arrivent.

SECONDE LETTRE.

A PARIS,
Chez PIERRE PRAULT, sur le Quay de Gêvres, du côté du Pont au Change, au Paradis.

M. DCCXVII.

AVEC PRIVILEGE DU ROY.

LETTRES HISTORIQUES

A Monsieur D***

Sur la nouvelle Comedie Italienne.

SECONDE LETTRE.

ONSIEUR,

Puisque vous me marquez être content de ma premiere Lettre, & souhaiter que je continuë de vous écrire sur le même sujet, je vais vous satisfaire ; vous allez donc avoir dans celle-ci le détail des Comedies Italiennes qui ont été representées en 1716. pendant les mois de Juin

A ij

& de Juillet : j'abregerai dans cette Lettre & dans les suivantes autant que les sujets me le permettront, afin d'attraper le courant, & je prévoi que j'aurai souvent cette occasion, en ce qu'il y en aura un grand nombre qui ne meriteront pas qu'on en fasse l'Analise.

Au reste je vous avertis que ma premiere Lettre m'a attiré plusieurs critiques. Les *Enthousiastes* de la Comedie Italienne me font des crimes de tout, par exemple, ils se sont fort recriés sur ce que j'ai rapporté qu'un mauvais plaisant avoit dit de Lelio, qu'il étoit un fort bon Comedien battu à froid ; je ne me rends pas garant de cette expression dont je ne suis point l'auteur ; tout ce que je puis faire, c'est d'en donner l'explication pour ceux qui m'ont paru la mal interpreter : la voici. On a voulu dire figurément, que Lelio est comme un ouvrage d'Orfévrie battu à froid, c'est-à dire, fait sans fonte,

sans moule & sans alliage, mais à coups de marteau, & par consequent avec beaucoup de peine & de travail.

Je suis faché de n'avoir pas fait un *errata* pour ma premiere Lettre, où entre-autres fautes il s'en est glissé une dans le portrait de Lelio que les mêmes critiques n'ont pas laissé tomber. J'ai dit *il ne se met pas souvent en dépenses d'esprit*, au lieu de cela il faut lire, *il ne se met pas toûjours en dépenses d'esprit* : à Dieu ne plaise que je croye qu'il n'en ait point ; je sçai de bonne part que depuis peu il en a fait paroître beaucoup dans une compagnie, par le recit qu'il fit d'une histoire plaisante qui divertit extremement ses auditeurs ; il eut soin, dit-on, au milieu des applaudissemens qu'on lui donnoit, de prendre acte de cette Compagnie, *qu'il se mettroit quelquefois en dépenses d'esprit* ; ce qui m'a fait juger que ce petit endroit de ma Lettre lui a été sensible.

Je soupçonne encore que j'ai pû lui déplaire & à Flaminia, en rendant trop exactement ce que le Public a dit d'avantageux de l'Arlequin; j'ai bien senti, en le faisant, que cela pourroit produire cet effet, mais il falloit opter entre eux & le Public; mettez-vous en ma place, n'auriez vous pas fait comme moy ? En tout cas, je croi avoir rendu justice. Entre nous, il m'a paru qu'ils ont lû l'un & l'autre, ma Lettre avec assez d'attention pour en tirer quelque fruit; ainsi, pour parler proverbe, à quelque chose malheur est bon.

Depuis quelques jours, les Italiens joüent une Piece de la façon de Lelio, intitulée *l'Italien Françisé*, je vous en ferai dans la suite le détail, quand elle viendra à son rang; je ne vous en parle ici que pour vous dire qu'il y a une Scene Françoise, entre Lelio & Flaminia, qui semble n'avoir été faite que pour répondre à ce que je vous marquois dernierement

de l'un & de l'autre. Flaminia sous le nom d'une Comtesse Françoise se plaint du peu de justice que je rends *à la premiere Actrice* de la Troupe Italienne de Paris, lorsque je dis qu'elle parle trop viste ; j'avoüe qu'elle joüa fort bien cette Scene, & que si elle parle dans la suite viste & lentement aussi à propos qu'elle fit alors, elle n'aura plus aucun reproche à craindre sur cet article : mais je doute qu'elle y parvienne en parlant sa langue naturelle, d'autant plus que cette Scene étoit étudiée d'un bout à l'autre, & que la peur de manquer contraignoit son ordinaire volubilité de langue.

Je me souviens encore que, dans la même Scene, Flaminia, après s'être mise de mauvaise humeur contre mon stile, demande à Lelio ce qu'il en pense, & que celui-ci répond, avec modestie, qu'il ne sçait pas assez de François pour en juger. Ie lui passe volontiers ce petit trait

de prudence, car il est bien fondé; je vais plus avant, je confesse qu'en fait d'Italien je suis dans le même cas: mais il entend assez de François, & moy assez d'Italien pour pouvoir juger de la justesse des pensées indépendamment de la délicatesse de l'expression; & c'est, je croi, sur ce principe qu'il a respecté la fidelité des portraits dont j'ai orné ma Lettre; si dans cette Scene il avoit osé paroître ne pas trouver le sien ressemblant, j'en aurois appellé sur le champ aux Spectateurs; car il prit grand soin de prouver alors que j'ai eu raison d'avancer qu'il n'est pas propre pour les Rôles tendres, nobles & délicats; j'aurois encore parlé plus juste, si j'avois dit qu'il fait tomber la tendresse en roture. Les Rôles tendres mis à part, on ne peut pas se dispenser de convenir qu'il excelle quand il s'agit de representer la tristesse, la jalousie, la fureur, le desespoir, & toutes les autres passions

qui exigent des mouvemens très-marqués. Une personne qui n'est pas du nombre de ses Partisans, a dit à cette occasion, que s'il ne joüoit pas fort bien, du moins joüoit-il bien fort. Je vous rapporte ceci comme un jeu de mots qui m'a paru plaisant, sans prétendre qu'il doive préjudicier à l'Acteur. C'est dans le même esprit, que je vais vous rendre compte d'une conversation que j'entendis sur son sujet, entre deux hommes, dont l'un est un de ses Partisans outrés, & l'autre un *Anti-Lelio.*

Cette conversation donna une espece de comedie à ceux qui comme moy y étoient presens. Parmi un grand nombre de choses extremes qui furent dites de part & d'autre, les unes pour élever cet Acteur, & les autres pour l'abaisser : voici celles qui me parurent les plus plaisantes. Le Partisant de Lelio dit à l'autre, que cet Acteur étoit un Comedien si universellement bon, que l'on

pouvoit dire sans craindre d'exagerer, qu'il avoit toute une Troupe sur le visage. Cettre Troupe, répondit l'autre, est assûrément composée de mauvais Acteurs; le premier, sans reflechir sur cette réponse, ajoûta que son jeu étoit si naturel, qu'il sembloit avoir fait un marché avec la nature. Prenez garde à ce que vous dites, repliqua le second; car il s'ensuivroit de là, que la nature a perdu de sa puissance, ou qu'elle n'execute pas le traité de bonne foy.

N'attribuez point ce que je viens de vous dire à mon imagination; rendez-moy la justice de croire que je plaisanterois peut-être mieux; mais je prefere ici la qualité d'Historien fidele à celle de plaisant.

C'est encore en qualité d'Historien, & pour vous prouver jusqu'où va la prévention extravagante des *Sectateurs* de la Comedie Italienne, que je vais vous dire ce qui se passa il y a quelques jours à une repre-

sentation Italienne qui se fit sur le Theatre du Palais Royal.

Un de mes amis s'étant répandu en loüanges pour une nouvelle Actrice de la Comedie Françoise, à qui il avoit vû joüer la veille un Rôlle serieux dont elle s'étoit fort bien tirée ; je la vis aussi, dit un de ses voisins, mais je ne suis point étonné de son merite, puisque cette Actrice voit autant qu'elle peut la Comedie Italienne, & que je ne doute pas qu'elle n'y ait puisé tous ses talens; en effet, dit malicieusement un rieur, ce que dit Monsieur paroît fort vraisemblable, il m'a effectivement semblé trouver en elle la noble tendresse & les pleurs de Lelio, la belle voix & le beau naturel de Flaminia, tout le feu de Scapin, & les graces de Scaramouche. Cette plaisanterie fit rire tous ceux qui l'entendirent, il n'y eut que celui au dépend duquel elle se fit, qui n'y prit aucun plaisir, au contraire, la rougeur qui lui monta

au visage sembloit menacer l'autre d'une repartie fort vive, lorsqu'on leva la toile, & la peur qu'il eut de perdre le commencement de la Piece, fut seule capable de mettre un frein à sa fureur; car il est bon que vous sçachiez que le moindre petit mot Italien, est pour ces Messieurs là une chose très-précieuse.

Je reviens à Flaminia pour vous dire que j'ai fait une faute, sur la foy d'autrui, en la plaçant dans quatre Academies; j'ai appris depuis que ma Lettre est devenuë publique, qu'il n'y en a point à Ferrare ni à Venise; mal-à-propos aussi ai-je prétendu que ces places dûssent servir de preuves de son bel esprit, puisque j'ai encore appris qu'à l'égard des Academies de Rome & de Boulogne, dont elle est en effet, il n'est pas plus difficile de s'y faire agreger, que de se faire recevoir Maître Juré Bel Esprit dans un Caffé à Paris. Que ceci ne détruise pourtant point en

sous l'idée avantageuse que je vous ai donné de son merite.

A propos des prétendus beaux esprits des Caffez, il y en a quelques-uns qui ont été assez ingenus pour avoüer qu'ils ne sçavoient pas ce que signifient ces termes, *elle a un air de capacité*, dont je me suis servi en parlant de Flaminia. Voyant leur simplicité jointe avec leur suffisance, n'aurois-je pas raison de les comparer au Bourgeois Gentilhomme qui avoit fait de la Prose pendant toute sa vie sans le sçavoir ?

Comme les sentimens varient, vous ne serez peut-être pas fâché d'apprendre ici en peu de mots, ce que le Public pense à present des autres Acteurs.

Silvia plaist de plus en plus, & sa réputation semble augmenter aux dépens de celle de Flaminia.

Violette est toûjours au même point, aussi-bien que Mario & Pantalon.

La Cantatrice paroist très-rarement, & le Public s'en console.

Le Docteur est goûté de bien des gens à qui, dans les commencemens, il ne faisoit aucun plaisir.

Pour Scapin c'est un Acteur de saison, il est à la glace; mais gare l'hyver.

Arlequin est toûjours aussi aimé qu'il est veritablement excellent; mais j'ai un conseil à lui donner, c'est de ne point hasarder de longues phrases Françoises, ou du moins d'attendre que cette langue lui soit familiere, en voici la raison; c'est que tant qu'il ne la sçaura pas mieux & qu'il la voudra parler, son attention sera toute entiere à ses parolles, & son corps perdant beaucoup par cette attention, on ne verra plus ses petits gestes gracieux, sa démarche balourde. Enfin on ne trouvera plus en lui *ces graces naïves, ce bouffon ingenieux, ce plaisant vif & piquant*, dont je vous ai parlé, & qui lui ont attiré tous les suffrages.

On dit que Pafcariel de l'ancienne Comedie Italienne va remplacer Scaramouche qui retourne en son Païs; si cela est, nous ne serions pas fâchés que Scapin l'accompagnât dans son voyage, & qu'on prît en sa place le fils du fameux Dominique, qui certainement feroit grand plaisir au Public, sans rien diminuer de celui qu'il trouve dans le petit Arlequin; ce seroit pour lors qu'ils pourroient larder leurs Pieces de François, ce qui en donneroit l'intelligence à ceux qui n'entendent pas l'Italien, & qui leur attireroit beaucoup de monde, sur tout les femmes qui abandonnent insensiblement ce Theatre. Comme dans presque toutes leurs Comedies il faut un *Zani* fourbe intriguant, & par consequent spirituel; Dominique seroit très-propre à remplir ce Rôlle, & le petit Arlequin resteroit dans son balourd qui lui est si propre, & duquel il ne faut pas qu'il sorte, s'il

veut conserver la réputation qu'il s'est acquise. Voila ce me semble assez de préambule, passons au détail des Pieces, j'entends celles qui meritent d'être détaillées.

COMEDIES ITALIENNES

Joüées pendant le mois de Juin 1716.

LE Theatre de l'Hôtel de Bourgogne étant prest, les Comediens Italiens en prirent possession, & y representerent le premier jour de Juin 1716. *la Folle supposée*. Cette Piece ressemble en partie aux Folies amoureuses de Renard, & à l'Amour Medecin de Moliere. Il y eut grand monde à cette premiere Representation; mais il me parut que les trois quarts y étoient venus autant pour voir la Sale que le Spectacle; & ils eurent plus lieu d'être content que ceux qui n'y étoient venus que pour voir

voir la Piece; la Troupe Italienne n'ayant rien épargné pour rendre cette Sale magnifique, sans pourtant rien changer de sa premiere construction. Cette premiere Representation fut honorée de S. A. R. Monseigneur le Duc d'Orleans Regent, qui pour favoriser sa Troupe voulut bien assister à son établissement; car j'ai oublié de vous dire qu'ils ont le titre de Comediens de S. A. R.

Le second jour ils joüerent *Arlequin Voleur, Prevost & Juge*. C'est une ancienne Piece de nôtre Theatre Italien, que vous devez connoître, & qui a été joüée depuis quelques années aux Foires de Paris par Dominique le fils, qui m'a paru en avoir tiré meilleur party que nos nouveaux Comediens.

Comme Madame se fait un amusement de la Comedie Italienne, & de la Comedie Françoise, il a été arresté que les Comediens Italiens joüeroient tous les Samedis sur le

Theatre du Palais Royal, & les François les Mercredis, jours, comme vous sçavez, où il n'y a point d'Opera. Suivant cet ordre les Italiens y representerent le quatre du même mois, une Piece intitulée *Arlequin cru Prince*. Cette Piece fut trouvée très-mauvaise, comme elle l'est effectivement ; ainsi elle commencera le nombre de celles dont je ne vous dirai que le titre.

Une devotion à l'Italienne les empêcha de joüer le cinquiéme jour, parce que c'étoit un Vendredy. C'est un usage établi entr'eux de s'abstenir du Theatre pendant ce jour ; ils prétendent par là échaper aux foudres lancés dans les Prônes contre les Farceurs ; comme je ne suis pas assez bon Casuiste, pour décider là-dessus ; je m'en tais. Je soupai ce jour-là chez un de mes amis, où se trouva un homme qui ne fut pas d'humeur à s'en taire aussi volontiers que moy: voici le fait. Cet homme est si pas-

sionné pour les Comedies Italiennes, qu'il en perd le moins qu'il peut. Quand ses occupations ne lui laisseroient qu'une demie heure de loisir, il court sur le champ à l'Hôtel de Bourgogne, ne croyant pas pouvoir mieux l'employer. Comme il ne se donne pas le temps de lire les affiches, il y alla ce jour-là ; vous ne pouvez vous representer à quel point fût sa colere, quand il apprit que par respect pour le Vendredy ce Theatre étoit vacant; il vint nous trouver fort échaufé, & en entrant, il s'écria ; " que direz-vous, Messieurs, de ces..... de Comediens Italiens qui par pieté ne joüent pas les Vendredis ? Morbleu, ils comptent donc le Dimanche pour rien ? ou plûtost comme un jour plus convenable pour aller entendre des sottises & des extravagances? "

Il invectiva sur le même ton contre ces Messieurs pendant tout le soupé. La Dame du Logis, Devote

à outrance, & qui donneroit tous les Spectacles du monde pour un Chaplet, étoit ravie de l'entendre; son mari qui passe souvent de mauvais quarts d'heure avec elle, nous assûra qu'il ne l'avoit jamais vûë de si bonne humeur.

Je vous avertis ici, une fois pour toutes, que lorsque vous trouverez des jours vacans, ce sera des Vendredis, ou quelque grande Fête.

Passons au sixiéme jour; la Comedie qu'ils joüerent avoit pour titre, *Lelio Amant distrait*; celui de Lelio qui manque de memoire, lui conviendroit mieux. Cette Piece eut quelque succès; mais ils en sont redevables à Lelio qui y joüa fort bien, car la Piece en elle-même ne vaut pas grand chose.

Le septiéme ils joüerent *la Femme jalouse* & *Arlequin Commissaire malheureux*. Cette Comedie est une des moins mauvaises qu'ils ayent joüées; elle est fort remplie d'intrigües: c'est

pourquoy je ne vous en ferai aucun détail; car pour s'en bien acquitter, il faudroit presque vous rapporter la Piece entiere, & l'ennui passeroit le plaisir; je vous dirai seulement que Flaminia y paroît jalouse depuis le commencement jusqu'à la fin, & que sa jalousie semble bien fondée, quoique son mari conserve pour elle une fidelité inviolable. Cette conduite de la Piece produit beaucoup de jeu, & des situations assez interessantes.

Le huitiéme jour on eut *Arlequin Valet étourdi.* Elle a été joüée autrefois à la Foire avec succès par le fils de Dominique. Tout le merite de cette Piece consiste dans les balourdises d'Arlequin; il y a entr'autre un endroit fort plaisant, le voici. Scapin Valet de Lelio, pour débarasser son Maître des importunités de Silvia qu'il n'aime point, en dit beaucoup de mal à cette fille; ce qui la dégoûte ainsi qu'il en avoit eu le dessein. A

lequin voyant que Scapin avoit reçû pour recompense une chaîne d'or de Lelio, projette de trouver un moyen pour en gagner aussi une; & comme il n'attribuë ce don qu'au mal que Scapin a dit de son Maître, voici ce qu'il fait. Ayant rencontré Flaminia, (qui est aimée de Lelio, & qu'il doit incessamment épouser,) avec son pere, il leur en dit tout le mal qui lui vient en pensée, & leur inspire enfin toute l'indignation possible contre cet Amant. Lelio s'en apperçoit dans la Scene suivante; & pendant qu'il tâche de deviner d'où ce changement peut provenir, Arlequin vient fort joyeux lui raconter historiquement tout ce qu'il a dit à Pantalon & à Flaminia; & comme il s'imagine par ce beau trait avoir aussi merité une chaîne, il la demande, se persuadant qu'on ne peut la lui refuser: mais il est bien étonné, & accuse son Maître d'injustice, voyant que ce qui a fait gagner une

chaîne d'or à son camarade, ne lui procure que des coups & des reproches.

Le neuviéme ils ne joüerent point. Quant au dixiéme, ils auroient aussi bien fait de prendre vacance, que de donner *les Contracts rompus, & Arlequin vindicatif;* car excepté une Scene où Arlequin fait le Savetier, cette Comedie peut passer pour très-mauvaise; on en peut dire autant des cinq suivantes; Sçavoir.

Arlequin & Lelio Valets, ressemblante en laid à l'Avare de Moliere, joüée le treiziéme jour. Un incident fit à cette Piece plus d'honneur qu'elle ne meritoit. Comme le titre sembloit promettre quelque chose, il s'y trouva tant de monde, & sur tout au Theatre, que les Comediens ne voulant rien perdre, s'aviserent de faire mettre un rang de chaises de chaque côté outre les gradins qui y sont. Le Parterre malicieux & mal-endurant à son ordinaire, laissa faire

cet arrangement ; mais lorsqu'on voulut commencer de joüer, on entendit à differentes reprises des voix bruyantes qui crioient, *ôtez les chaises, ôtez les chaises*; & malgré les harangues du Docteur qui vint plusieurs fois prier le Parterre d'avoir plus de complaisance, il ne voulut pas en demordre, & cria toûjours *ôtez les chaises, nous n'en voulons voir qu'à la Foire, les chaises, les chaises*; de sorte qu'on fut obligé de les ôter. Ce manege fut cause qu'on commença la Piece une heure plus tard.

Arlequin Medecin volant, qui est à peu près le Medecin volant de Boursault, fut joüée le quatorziéme.

Arlequin mari de la femme de son Maître, joüée le quinziéme.

Arlequin, Marchand d'Esclaves; un peu dans le goût de l'Etourdi de Moliere, joüée le dix-septiéme.

Et *Arlequin, supposé Lelio*, approchante des Coups de l'Amour & de la Fortune, de Quinault, joüée le dix-huitiéme. Lelio

Lelio Amant distrait fut joüée le vingtiéme sur le Theatre du Palais Royal. Mettons encore au nombre des non-valeurs celle du vingt-un, c'est *Lelio prodigue*.

Celle qui fut joüée le vingt-deuxiéme jour, je veux dire *la Maison à deux Portes* dédommagea de l'ennui qu'avoient causé les precedentes. Cette Piece est de *Calderon* fameux Poëte Italien, vous la devez connoître, ainsi je ne vous en dirai rien, sinon qu'elle a eu un grand succès, & que le petit Arlequin n'y a pas peu contribué.

Après cette bonne Piece de mauvaises parurent de rechef ; Sçavoir.

Les évenemens de l'Esclave perduë & retrouvée, imitée du Mercator de Plaute, joüée le vingt-quatriéme.

Lelio Amant inconstant, joüée le vingt-cinq.

Le vingt-sept, *Arlequin Maître d'Amour*.

Et le vingt-huitiéme, *Arlequin*

C

tourmenté par les fourberies de Scapin.

Ils en joüerent une le vingt-neuviéme, qui parut bonne en comparaison des quatre dont je viens de parler ; elle avoit pour titre *la Femme vertueuse & le Mari débauché*. Dans cette Piece, Flaminia aimant toûjours son mari, malgré ses débauches, employe tous ses soins pour le tirer des excez ausquels il s'abandonne ; elle met en usage, Conseils, Flateries, Prieres, Caresses, vend tout ce qu'elle a, pour le dégager des mauvaises affaires dans lesquelles sa débauche l'engage ; & enfin, à force de se servir de si loüables & de si aimables manieres, elle le ramene à la raison. Cette piece est une excellente Ecole pour ces femmes, qui voyant leurs maris se plonger dans des excès condamnables, cherchent à s'en venger en s'y plongeant d'un autre costé.

COMEDIES ITALIENNES.

joüées pendant le mois de Juillet 1716

ON joüa encore le premier & le deuxiéme Juillet, *la femme vertueuse & le mari débauché.*

Le quatriéme, *la maison à deux portes*, sur le Theatre du Palais Royal.

Et le cinquiéme, encore *le Valet étourdi.*

Comme j'ai trouvé dans celle qu'ils representerent le sixiéme sous le titre de *la Femme amoureuse par envie*, quelques situations qui m'ont fait plaisir ; je vais vous en donner un petit détail. Lelio Secretaire de la Princesse Flaminia, aime Silvia & en est aimé ; cette Silvia est parente & Dame d'Honneur de la Princesse. Flaminia connoissant l'amour qu'ils ont l'un pour l'autre, en conçoit un chagrin, qu'elle ne sçait d'abord à

quoi attribuer ; elle s'apperçoit ensuite, par une serieuse attention qu'elle fait sur les mouvemens de son cœur, qu'elle est jalouse du bonheur de Silvia ; & enfin conclut de-là qu'elle aime Lelio; cet amour augmentant, il lui fait prendre la résolution de se declarer à celui qui l'a fait naître; voici de quelle maniere elle s'y prend. Elle compose un Sonnet qui exprime une declaration d'amour fort tendre, puis elle le montre à Lelio, lui disant que c'est une Dame de ses amies qui l'a composé dans le dessein de declarer l'amour qu'elle sent pour un homme qui lui est fort inferieur, puis elle le charge d'y répondre par un autre Sonnet, & ajoûte, que pour mieux y réüssir, il faut qu'il se persuade, que c'est à lui à qui ce Sonnet est adressé. Lelio soupçonne que ce Sonnet a esté fait par la Princesse, & qu'il en est l'objet; là dessus il conçoit de hautes esperances, forme déja de grands pro-

jets, & l'ambition l'emportant sur l'amour, Silvia commence à lui devenir indifferente.

Lelio après avoir fait la réponse au Sonnet, la presente à la Princesse, laquelle lui témoigne en estre contente ; ensuite elle l'oblige d'écrire une Lettre qu'elle lui dicte dans un stile fort tendre ; après avoir écrit, Lelio lui demande à qui il doit adresser cette Lettre ? A vous, lui dit Flaminia, puis elle se retire.

Alors Lelio s'abandonne à la joïe, & n'étant sensible à l'amour de la Princesse qu'autant qu'il flate son ambition, ses grands projets augmentent, & voulant les mettre en execution, il charge Scapin son Valet de lui former un équipage magnifique. Scapin, avant que d'obéir à ses ordres, lui rend une Lettre de Silvia, qu'il déchire sans la lire ; Silvia arrive dans ce moment, il se retire sans daigner même la regarder.

Plaintes de Silvia.

Flaminia qui est pressée par ses Peuples de se marier, consulte Lelio sur le choix de son Epoux, son dessein n'étant que de le faire expliquer par cet artifice; mais Lelio loin de profiter d'une si favorable occasion pour se declarer, ne montre qu'un sot embarras pour toute réponse, ce que voyant la Princesse, poussée par un dépit qui est bien fondé, elle lui declare, en le laissant, qu'elle choisit Mario pour en faire son Epoux, & lui ordonne d'aller annoncer cette bonne nouvelle à cet heureux Amant. Lelio desesperé, n'ayant pas la force de faire cette commission, en charge Arlequin.

Scapin vient ensuite faire à Lelio un long détail des meubles & des équipages qu'il a choisis, & lui annonce que les Marchands & ses nouveaux Domestiques sont dans l'antichambre, pour recevoir ses ordres. Lelio le rebute & ne parle que pour former des regrets, & se

plaindre de son sort. Silvia arrive; il retourne à elle d'un air soûmis & repentant; & elle, après lui avoir fait plusieurs reproches, ne se raccommode avec lui, qu'après l'avoir obligé de lui protester, qu'il n'a que du mépris & de la haîne pour Flaminia, & pour l'en convaincre, il fait un portrait très-desavantageux de la Princesse; mais malheureusement pour eux, celle-ci a entendu toute cette conversation, & paroissant, elle fait retirer Silvia & la donne en garde à Violette. Puis quand elle se voit seule avec Lelio, elle fait éclater son dépit en lui repetant tout ce qu'il vient de dire contre elle, & sa jalouse fureur monte à un tel excès, qu'elle lui donne brutalement un souflet & lui casse le nez. Dans cette ocasion Lelio ne pourroit-il pas dire ces deux vers de nôtre ancien Theatre Italien?

Mais malgré l'ascendant qu'ont sur moi
vos attraits,

Mon minois n'est pas fait pour souffrir des soufflets.

La Princesse s'attendrit en voyant couler le sang du nez de Lelio, elle lui prend le mouchoir dont il se sert pour l'étancher, lui donne le sien en la place, & met l'autre dans sa poche, en disant qu'elle le veut conserver, puisqu'il est teint d'un sang qui lui est si cher; puis ils se séparent.

Arlequin execute la commission que lui a donné Lelio, d'aller avertir Mario qu'il étoit celui que la Princesse avoit choisi pour son Epoux. Mario charmé de cette bonne nouvelle, donne une Bague à Arlequin, & comme Flaminia arrive, il va la remercier; mais elle, qui comme on a vû, n'avoit fait ce choix que par dépit, lui dit que cela est faux, & qu'elle n'a point encore fait de choix. Mario s'en va desesperé, & le Docteur homme de confiance de Mario, reprend la Bague à Arlequin, voyant que la nou-

velle qu'il a apportée à son Maistre se trouve fausse ; ce qui fait une scene plaisante.

Lelio impatient de ce que la Princesse ne se détermine point en sa faveur, l'assure, par le conseil de Scapin, qu'il sçait de bonne part, que comme les bontés qu'elle a pour lui sont venuës à la connoissance de Mario, celui-ci a pris le dessein de le faire assassiner, c'est pourquoy il la prie de permettre qu'il se retire de la Cour, pour mettre ses jours en sureté, ce qu'elle lui accorde.

Cette facilité de la Princesse, à consentir qu'il s'éloigne, augmente le desespoir de Lelio, il s'en prend à Scapin, qui ne luy avoit donné ce conseil que dans l'esperance que cela obligeroit Flaminia à se declarer. Scapin, pour reparer sa faute auprès de son Maître, s'engage à préparer une fourberie qui lui fera épouser la Princesse. Je vois bien, dit-il, qu'il n'y a que vôtre naissance

inconnuë qui la retient. Afin de remedier à cela, je vous ferai passer pour le fils du Duc, qui lui fut enlevé fort jeune par les Turcs.

Scapin, pour executer ce qu'il vient de promettre à son Maître, fait déguiser Arlequin en Turc, qui vient dire au Duc, que son fils, après avoir été longtemps Esclave en Turquie, s'est échapé, & est actuellement Secretaire de la Princesse. Cette nouvelle parvient sur le champ aux oreilles de Flaminia, qui n'ayant plus rien qui la retienne découvre tout son amour à Lelio ; après un grand épanchement de tendresse, ils prennent ensemble les mesures necessaires pour s'épouser.

Lelio tourmenté par differens remords, de ce qu'il ne devra son bonheur qu'à une fourberie, découvre tout à la Princesse. Cet excès de probité la charme, & augmente l'amour qu'elle a pour lui. N'importe lui dit-elle, passez toûjours pour le fils

du Duc, & soyez mon Epoux. Lelio y consent.

Le Duc vient embrasser Lelio qu'il croit être son fils ; ensuite pour s'en assurer davantage, il veut voir s'il a une marque sur la poitrine que son fils avoit ; cette curiosité embarasse fort la Princesse & Scapin ; mais Lelio qui sçait qu'il porte véritablement cette marque, la montre au Duc en découvrant sa poitrine ; ainsi la verité de sa naissance qui avoit été jusqu'alors inconnuë, est découverte par une fourberie, puisque Lelio est effectivement le fils du Duc, au grand contentement de la Princesse, qui l'épouse ; & comme Mario & Silvia n'ont plus aucune esperance, ils se marient ensemble.

Le huitiéme, ils joüerent *les Rivaux invisibles*. Cette piece fut trouvée mauvaise.

Le neuviéme, *Arlequin Bouffon de Cour*, dont je vous ai déja parlé.

Le onziéme, *Lelio fourbe intriguant*.

cette Comedie ressemble à une que nous avons sous le titre du Galant doublé, de Thomas Corneille.

Le douziéme jour, *la Femme amoureuse par envie*, dont je viens de vous parler.

Le treize, *la Maison à deux portes*, qu'ils ont déja joüée.

Et le quinziéme, ils donnerent *les deux Lelio & les deux Arlequins*. Cette Piece ressemble aux Nicandres de Boursault. Une chose que j'ai trouvée fort bien, c'est que Lelio y joüe le Rolle des deux Lelio, & Arlequin, celui des deux Arlequins : ainsi la ressemblance s'y trouve parfaite.

Le seiziéme jour, ils representerent sur le Theatre du Palais Royal, *Arlequin tourmenté par le Bazilic*. Je n'eus de plaisir à cette representation, qu'à l'occasion d'un petit entretien que j'entendis dans mon voisinage ; je vais vous en faire part.

Un des Spectateurs, *grands yeux*

ouverts, *bouche béante*, rioit seul, &
sembloit prendre pour sa part tout
le plaisir qui naturellement devoit
être partagé entre tous les autres, si
la Piece eût été bonne. Un de ses
voisins qui ne se divertissoit aucunement à cette Representation, &
qui ne sçachant point d'Italien, attribuoit à son ignorance le peu de satisfaction qu'il avoit, parla ainsi au
Rieur. Sans doute, Monsieur, ce
que disent ces Comediens est bien
plaisant, puisque vous rie de si bon
cœur; oserois-je vous en demander
l'explication ? Ma foy, répondit l'autre, j'y serois bien embarassé ; car si
vous n'entendez pas ce qu'ils disent,
je vous jure que je ne l'entends pas
plus que vous. Un troisiéme prenant la parolle, dit en s'adressant
au second; " je serois bien caution "
" de ce que Monsieur vient de vous "
" dire, car j'ai bien jugé le voyant "
" rire, qu'il falloit qu'il ne sçût pas "
" l'Italien ; mais pour vous, Mon- "

„ sieur, vous voyant si serieux, j'au-
„ rois cru que vous le sçaviez.

Avoüez, Monsieur, que ce trait est malin; car pour peu qu'on veuille y faire un commentaire, ne pourroit-on pas dire, qu'il est avantageux aux Comediens Italiens de n'être pas entendus?

Ils donnerent le dix-huitiéme jour, *l'Adultere innocente*. Le fils de Dominique a traduit cette Piece en François, & l'a fait imprimer.

Le jour suivant, c'est-à-dire le dix-neuviéme, ils rejoüerent *Arlequin Bouffon de Cour*.

Le vingt-deuxiéme, *les deux Lelio & les deux Arlequins*.

La Comedie intitulée *Pantalon cherche Tresor*, representée le vingt-deuxiéme, peut passer pour une très-mauvaise Piece.

Arlequin Medecin volant, fut le divertissement du vingt-troisiéme jour.

Fut *l'Italien marié à Paris*, celui du

vingt-cinquiéme. Cette Piece est de Lelio. Les Comediens Italiens firent beaucoup de dépense pour la mettre au Theatre : en voici l'abregé.

Lelio Italien se marie à Paris, & y épouse Flaminia fille de Pantalon, qui a été élevée en France.

Dans la premiere Scene, Lelio suivant la maniere de son Païs, enferme sa femme, & pour l'amuser, lui donne quelques Livres, par exemple, les Avantages de la Solitude, l'Orvietan contre les Conteurs de Fleurettes, & autres dans le même goût, c'est-à-dire, ceux que la jalousie dont il est obsedé, lui fait regarder comme des preservatifs contre ce qu'il craint le plus.

Ensuite Scapin Valet d'une Comtesse, bonne amie de Flaminia, arrive chez Lelio, & lui apprend que le Comte son Maître, vient accompagné de deux ou trois de ses amis, lui faire une visite & à son épouse.

Lelio très-contraire aux visites des hommes, sous quelques pretextes qu'elles se fassent chez lui, répond à Scapin, que Flaminia est indisposée, & dans son lit, & qu'ainsi il n'a qu'à aller dire à son Maître qu'elle ne peut profiter de l'honneur qu'il lui veut faire.

Dans ce moment Flaminia vient, & dit à Lelio qu'étant à sa fenestre elle a vû entrer le Comte, & qu'elle est charmée de cette visite, parce qu'elle apprendra des nouvelles de la Comtesse son amie ; Lelio se voyant dans la necessité de les recevoir, ôte les mouches qui sont sur le visage de sa femme, efface avec son mouchoir le rouge de ses joües, & lui recommande sur tout de parler peu, & d'avoir toûjours les yeux baissés.

Le Comte & ses amis entrent, ils font des complimens galands à Flaminia ; ce qui embarasse si fort Lelio, que n'y pouvant plus tenir, il

il les congedie brusquement.

Venant de les reconduire, il surprend Arlequin, qui étoit entré sans qu'il s'en fût apperçû, & qui rendoit une Lettre à Flaminia de la part de la Comtesse; il prend la Lettre, chasse Arlequin, fait rentrer sa femme, puis il lit cette Lettre, & sur quelques mots de tendresse, qui sont d'ordinaire en usage de femme à femme, sa jalousie lui fait penser que cette Lettre peut venir d'un homme; après avoir resvé quelque temps sur ce sujet, il va s'imaginer que sa femme étant seule dans sa chambre, peut-être elle est à sa fenestre; qu'un jeune homme passe qui la saluë, qu'elle y répond par une profonde reverence, qu'ils entrent en conversation; que la tendresse s'en mesle; enfin sa frenesie le mene si loin, que se figurant que tout cela est réel, il court dans l'appartement de Flaminia pour la quereller & lui faire des reproches,

avec autant de vivacité & de fureur, que s'il l'avoit trouvée en effet dans ce commerce de galanterie.

Flaminia se plaint à Lelio, de ce qu'elle ne sort point, elle lui demande en grace d'aller au moins quelquefois aux Spectacles ; Lelio, après s'être recrié sur cette proposition, voyant qu'elle n'en veut pas demordre, lui propose de la mener à l'Opera, elle dit qu'elle connoist ce spectacle & qu'elle ne s'en soucie pas ; il lui propose la Comedie Françoise, elle répond qu'elle n'a rien qui excite sa curiosité ; mais que s'il veut lui faire un grand plaisir, c'est de la mener aux Italiens, que comme elle ne les a point encore vûs, ce spectacle aura du moins pour elle le merite de la nouveauté : Lelio pour l'en dégoûter fait une satire contre ce spectacle en general, & contre chacun des Acteurs en particulier, pendant que Flaminia de son côté prend leur défense & en

fait l'apologie. Enfin voyant que tout ce qu'il a dit ne la fait point changer de sentiment, il a assez de complaisance pour vouloir bien lui donner cette satisfaction, en prenant pourtant avant que de partir, toutes les précautions que sa jalousie lui suggere, afin qu'elle ne soit point remarquée ; & celle qui lui paroist la plus sure, c'est de lui faire mettre une perruque & un chapeau sur sa teste, & de l'enveloper d'un manteau. Il part donc avec elle après l'avoir mise dans cet Equipage.

Le Theatre represente toute la Sale de l'Hôtel de Bourgogne, & un petit Theatre est dans le fond.

Après quelques Scenes qui se joüent sur le Theatre du fond, il y paroist un Arlequin François. Le veritable Arlequin qui s'est mis en habit de Ville pour aller à la Comedie, & qui est dans l'endroit qui represente le Parterre, est fort étonné de voir un Arlequin dont il n'entend

pas le langage; il l'appelle, & ils ont ensemble une dispute sur les differentes qualités qui font un bon Arlequin; cette dispute consiste en critique sur les Arlequins François. Ils sont interrompus par un grand bruit qui s'éleve dans la Salle entre les Spectateurs, & qui finit l'Acte.

Lelio paroist ensuite au desespoir, d'avoir perdu sa femme dans la rumeur dont je viens de parler. Pendant qu'il se fait des reproches à lui-même sur sa trop grande complaisance, il voit le Comte qui la lui ramene; il s'en saisit d'abord, la renferme sur le champ, & au lieu de remercier le Comte, il le querelle.

Pantalon arrive de Venise où il avoit demeuré depuis le mariage de sa fille, il amene avec lui son neveu Mario, deguisé en femme; le Spectateur apprend, par une conversation qu'ils ont ensemble, que le sujet de ce deguisement, c'est pour éviter les poursuites que font les pa-

rens d'un homme qu'il a tué.

Pantalon presente sa prétenduë niece à Lelio, & le prie de la recevoir chez lui comme une compagnie qui pourra desennuyer sa femme. Lelio avant que de l'introduire dans sa maison, lie une conversation avec elle, pour découvrir qu'elle est son caractere. La prétenduë niece instruite de la jalousie de Lelio, affecte d'avoir une grande aversion pour la maniere dont les femmes vivent en France, & blâme jusqu'aux moindres libertés qu'elles ont. Lelio, charmé de la voir dans des sentimens si conformes aux siens, appelle Flaminia, lui presente sa prétenduë cousine, les fait embrasser à plusieurs reprises, & dit à sa femme, en lui donnant toutes les clefs de la maison, qu'elle est à present la maîtresse de toutes ses actions, à condition qu'elle sera toûjours en la compagnie de sa cousine ; Flaminia le lui promet ; il les fait embrasser den ou-

veau, les baise ensuite l'une après l'autre, & rentre dans la maison avec elles; mais qu'il se repent bien de ces caresses, quand, dans la Scene suivante, il apprend de Pantalon que cette cousine est son neveu Mario, obligé de se cacher sous ce déguisement pour se derober aux poursuites de ses ennemis!

Il entre alors dans une fureur inconcevable, & sa rage augmente au souvenir des baisers qu'il a lui-même excité de prendre & de donner. Mario arrive; Lelio après avoir vomi contre lui les injures les plus atroces, le chasse de sa maison; puis il renferme sa femme plus que jamais.

Flaminia voyant que la jalousie de son mari augmente de plus en plus, ne pouvant plus soutenir ses mauvais traitemens, & se voyant autorisée par son pere, trouve le moyen de s'échaper de sa prison, & s'en va avec Pantalon trouver la

Comtesse son amie à une maison de campagne où elle est. Lelio rencontre dans la ruë Violette qu'il croyoit être renfermée avec sa femme, il en est surpris; mais il l'est bien davantage lorsqu'elle lui apprend que Flaminia est aussi sortie, & qu'elle est allée avec son pere, trouver la Comtesse à sa maison de Campagne. Il court en furie pour les aller joindre.

Au dernier Acte le Theatre represente le Jardin de la maison de campagne de la Comtesse, où elle se divertit avec ses domestiques; Pantalon & Flaminia y étant arrivés, l'instruisent de tout ce qui s'est passé. Elle les invite à prendre part à ses divertissemens; à quoy ils consentent.

Au milieu des plaisirs innocens qu'ils prennent, Lelio arrive furieux; il veut d'abord se saisir de sa femme, Pantalon, la Comtesse & les autres s'y opposent. Ils plaident chacun leur Cause, Lelio ne trouve pas une

voix pour lui; mais comme on ne veut point le desesperer, on oblige Flaminia de lui pardonner, ce qu'elle fait de bonne grace; & Lelio devenu plus raisonnable, consent qu'elle fasse tout ce qui lui fera plaisir; Flaminia de son côté, pour lui marquer qu'elle n'est pas d'humeur à abuser de la liberté qu'il lui donne, l'assure qu'elle n'ira jamais nulle part sans lui, & qu'il partagera toûjours tous ses plaisirs. Le raccommode- estant ainsi fait, ils forment ensemble un divertissement qui finit la Piece.

C'est dans cette Comedie que Lelio joüe un de ces Rôlles dont je vous ai parlé, & qui lui sont si convenables. On peut dire encore que l'habit Italien qu'il porte dans cette Piece, lui donne des graces, qu'il n'a pas dans l'habit François.

Les Comédiens Italiens s'étant apperçûs que cette Piece avoit été assez bien reçuë du Public, la joüerent

rent encore les deux jours suivans, je veux dire le vingt-six & le vingt-sept.

Ils donnerent le vingt-neuviéme, *Arlequin Rival du Docteur Pedant scrupuleux*. Cette Piece a été joüée plusieurs fois aux Foires de Paris par un nommé Dolet, qui faisoit fort bien l'Ecolier, & où je croi que nous l'avons vûë ensemble avec plus de plaisir que je n'en ai eu, quand les Italiens l'ont representée. Bien des gens ont remarqué que les mêmes sujets qui avoient eu du succès aux Foires, sont tombés chez eux : apparemment cette difference vient de la maniere de les traiter, puisqu'on ne peut pas disconvenir que les Acteurs Italiens en general n'executent mieux que ceux des Foires.

A propos de Foire, comme les Spectacles qu'on y donne ont beaucoup de rapport à ceux de l'Hôtel de Bourgogne, peut-être dans la suite, chemin faisant, vous en

pourrai-je dire quelque chose.

Le trentiéme & dernier jour du mois de Juillet, ils joüerent *la Belle-mere supposée*. Vous allez peut-être croire par ce titre qu'il s'agit ici d'une fausse Belle-mere. Point du tout : Voici ce que c'est. Flaminia aime Lelio, & voyant qu'elle n'en est point aimée, elle feint de consentir à épouser Pantalon pere de Lelio, & qui l'aime, ce qui lui donne accès dans la maison de celui-là, & une autorité si absoluë, qu'elle en fait chasser non seulement les domestiques qui lui sont suspects, mais encore Lelio, sans vouloir même permettre que son pere lui donne aucun secours. Lelio se voyant reduit dans une dure extremité, est obligé de lui promettre qu'il l'épousera en cas que son pere y consente. Elle fait si bien que Pantalon malgré l'amour qu'il a pour elle y consent & ils se marient.

Vous ne serez pas surpris en voyant

sur la Commedie Italienne 51

cet Extrait, lorsque je vous dirai que cette Comedie ne fût pas bien reçûë. Je suis bien faché de finir ma Lettre par une si mauvaise Piece ; mais peut-être l'aurois-je poussée trop loin, si je m'étois piqué de la finir par une bonne. Je suis, &c.

FIN.

APPROBATION.

J'Ay lû par ordre de Monseigneur le Chancelier, *la suite des Lettres Historiques sur la Comedie Italienne, seconde Lettre.* A Paris ce 8. Aoust 1717. CAPON.

PRIVILEGE DU ROY.

LOUIS par la Grace de Dieu, Roy de France & de Navarre, à nos Amez & Feaux Conseillers. les gens tenans nos Cour-de Parlement, Maistres des Requestes ordinaires de nostre Hostel, Grand Conseils Prevost de Paris, Baillifs, Senechaux, leurs Lieutenants Civils & autres nos justiciers qu'il appartiendra, SALUT. Nostre bien

amé PIERRE PRAULT Libraire à Paris, Nous ayant fait supplier de luy accorder nos Lettres de Permission pour l'Impression d'un Manuscrit qui a pour titre, *Lettres Historiques à M. D*** sur la Nouvelle Comedie Italeinne*: Nous avons permis & permettons par par ces Presentes, audit Prault, de faire Imprimer lesdites Lettres Historiques en telle forme, marge, caractere conjointement ou separement & autant de fois que bon luy semblera, & de les faire vendre & debiter par tout nostre Royaume pendant le temps de trois années consecutives, à compter du jour de la date desdites Presentes; à condition neantmoins que si les diverses parties desdites Lettres Historiques paroissent successivement dans le Public, elles porteront chacune en particulier une approbation expresse de l'Examinateur qui aura esté commis pour cela; Faisons deffenses à tous Libraires-Imprimeurs & autres personnes de quelque qualité & condition qu'elles soient, d'en introduire d'Impression étrangere dans aucun lieu de nôtre obeissance; à la charge que ces presentes seront enregistrées tout au long sur le Registre de la Communauté des Libraires & Imprimeurs de Paris & ce dans trois mois de la date d'icelle; que l'Impression desdites Lettres Historiques sera faite dans nostre Royaume & non ailleurs en bon Papier & en beaux Caracteres, conformement aux Reglemens de la Librairie; Et qu'avant que de les exposer en vente, il en sera mis deux Exemplaires dans nostre Bibliotheque publique, un dans celle de nostre Chasteau du Louvre, & un dans celle de nostre tres-cher & feal Chevalier Chancelier de France

le Sieur Daguesseau, le tout à peine de nullité des presentes; Du contenu desquelles vous mandons & enjoignons de faire joüir l'Exposant ou ses ayans cause pleinement & paisiblement, sans souffrir qu'il leur soit fait aucun trouble ou empeschement; Voulons qu'à la copie desdites Presentes qui sera imprimée au commencement ou à la fin desdites Lettres Historiques, foy soit ajoutée comme à l'Original. Commandons au premier nostre Huissier, ou Sergent, de faire pour l'execution d'icelles tous Actes requis & necessaires sans demander autre Permission, & nonobstant Clameur de Haro, Charte-Normande & Lettres à ce contraires; Car tel est nostre plaisir Donné à Paris, le quatriéme jour du mois de May, l'an de grace mil sept cens dix-sept, & de Regne le deuxiéme. Par le Roy en son Conseil. FOUQUET.

Registré sur le Registre IV. de la Communauté des Libraires & Imprimeurs de Paris, page 151 No. 180. conformement aux Reglemens & notamment à l'Arrest du Conseil du 13. Aoust 1703 à Paris le 13. May 1717. DELAUNE Sindic.

LIVRES NOUVEAUX,

Qui se vendent chez PIERRE PRAULT, à l'entrée du Quay de Gesvres, du côté du Pont au Change, au Paradis.

Dialogues des Vivans, in 12. 2. l. 10. s.

L'Homere Travesti, ou l'Iliade en Vers Burlesques, in 12. 2. vol. ornez de figures en tailles douces, 4. l.

L'Histoire du veritable Demetrius Czar de Moscovie, ornée de figures. in 12. 2. l. 10. s.

Histoire des Campagnes de M. de Vendosme. in 12. 2. l. 10. s.

Des Dauphins & Dauphines de Frace. in 12. 2. l. 10. s.

D'un Voyage d'Espagne à Bender au Camp du Roy de Suede. in 12. 1. l. 10. s.

Premiere Lettre Historique à M. D. sur la nouvelle Comedie Ita-

lienne, dans laquelle il est parlé de son établissement, du caractere des Auteurs qui la composent, des Pieces qu'ils réprésentent, & des avantures qui y arrivent. Brochure in 12. 10. s.

Seconde Lettre sur le même sujet. Brochure in 12. 10. s.

Nouveau Recüeil des Fables d'Esope au nombre de plus de 200. avec des Morales en 4. Vers & des Figures. in 12. 2. l.

Les Aventures choisies. in 12. 2. l. 5. s.

Les Belles Grecques. in 12. Figures. 2. l. 5. s.

Histoire du Duc des Vandales, tirée des Nouvelles de Bandel, in 12. Figures. 2. l. 5. s.

Les Illustres Françoises, in 12. 2. vol. 5. l.

Le Singe de Dom Guichot, aventure nouvelle à l'occasion d'une Voiture embourbée, in 12. 1. l. 15. s.

Les effets surprenans de la sympathie contenus dans les Galanteries &

Avantures de M. D. in 12. 5. vol. 10. l.

L'Homme prodigieux, tranſporté dans l'air, ſur la terre, & ſous les eaux, in 12. 2. vol. Figures. 5. l.

Les Imaginations extravagantes de M. Oufle, in 12. 2. vol. Figures. 6. l.

Les Tours de Maiſtre Gonin, in 12. 2. vol. Figures. 4. l. 10. ſ.

Les Coudées Franches, ou nouvelles diverſitez curieuſes, tome XI. in 12. 2. l. 10. ſ.

Le Supplement de Taſſe Rouzi Friou Titave. in 12. 2. l.

Almanach facecieux pour 1717 1. l.

Poiſſon Comedien aux Champs Elyſées, in 12. 1. l. 10. ſ.

La Sageſſe des Petites Maiſons, Brochure, in 12. 10. ſ.

Homere en Arbitrage, Lettres de Madame la Preſidente de L. & du P. B. I. Brochure. 10. ſ.

L'Iliade funambulaire, Brochure. in 12. 10. ſ.

www.ingramcontent.com/pod-product-compliance
Lightning Source LLC
Chambersburg PA
CBHW070957240526
45469CB00016B/1572